思 練行書

行雲流水，
拂塵生慧。

U0054290

黃惠麗 老師 —— 著

冠軍老師教你行書美字

目錄

練行書，戀上行雲流水之美

行書是生活中最常被使用的書體，究其理由在於——書寫較楷書便捷，有其實用性，線條柔和流暢，變化也較多，更具藝術性，有一種行雲流水的美感。

練練行書，讓人戀戀不捨

近幾年，陸續完成出版「戀字‧練字」的楷書系列作品之後，一直思索接下來，應該出版行書範寫的書帖，以提供喜歡寫字的好朋友們練習的參考，讓寫字更貼近生活，進而成為生活的一部分，這也是本書訂名為《戀‧練行書》的初衷。

本書所範寫的字以行楷為主，內容包括：一、行書的特色；二、行書專有名詞示意解說；三、行書基礎篇：基本筆法連筆及例字練習；四、行書常用部首篇；五、合體字連筆要領篇：左右合體字、上下合體字及獨體字例字練習；六、字與字相連篇：二字一連、三字一連及四字一連練習；七、行書應用篇：祝福語及範寫王安石〈元日〉詩。

游絲牽動，用筆靈活

想要寫好行書，仍需要從基本筆法的連筆練習開始，運用靈活的連筆，並且掌握字體結構的變化，展現點畫、字與字、行與行之間的呼應承接，將氣勢連貫起來，以顯現行書的特色與

美感。

行書多採直式書寫，如此，字與字之間的承接性會較為流暢。

本書的練習格先採十字格，主要是讓習寫者容易掌握字的結構，待熟練後改採用直式空白格練習，以表現出行書連貫性的特色。

最後，以作品形式範寫王安石〈元日〉詩，提供參考練習，期望好朋友們也能完成自己滿意，而且富有成就感的行書作品。

多年來，師承施春茂老師，學習書法不曾間斷。施老師是一位涵養深厚，誨人不倦的書法藝術大師。在他指導之下，不僅領略到書法藝術之美，更啟發推廣漢字藝術的想法。

而今，出版「戀字‧練字」系列硬筆字（楷書、行書）範寫書籍，藉以實現理想，並以此感恩施春茂老師諄諄教導。

Part 1

用筆尖營造行雲流水之美——
行書特色

行書是介乎楷書與草書之間的一種書體,筆畫較楷書
減省,書寫便捷,也較草書讓人容易辨識,廣受大家
喜愛,是生活中最實用的書體。

行書具有以下特色，以下臚列說明之：

一、呈現點畫或字與字之間牽連、映帶。

二、減省楷書的繁雜筆法。

三、行書轉折處多採用圓轉代替方折，使筆勢顯得更加流暢。

四、講求變化之美，同樣的字或點畫，其姿態各異，靈活多變。

五、為了連筆，其書寫筆順與楷書或有差異。

六、書寫速度及力道並非一致，具有輕重緩急的節奏美感。

現在，一起用筆尖營造行雲流水之美吧！

Part 2

一筆一畫皆章法──
專有名詞示意解說

書寫行書時，運筆技巧及線條走勢有一些專有名詞，
了解其意涵，將有助於練習。

書寫行書時，運筆技巧及線條走勢有一些專有名詞，了解其意涵，將有助於練習。以下臚列說明之：

一、連筆：將筆畫連續書寫。

二、游絲：筆畫間運行的軌跡中，所出現的絲狀線條。

三、實筆：字的筆畫。

四、虛筆：筆畫之間運行連接的痕跡，不是文字真實的筆畫。

五、形連：透過游絲，將前後筆畫連接起來。

六、意連：游絲雖斷，但筆畫的運行脈絡仍然連貫。

七、帶筆：行筆時，筆畫的尾端，順勢寫出的短鉤，以接往下一筆畫。

八、接筆：為承接帶筆，提早露鋒、落筆的筆畫。

九、圓轉與方折：筆畫轉折處的用筆方法。

十、省筆：將繁多的筆畫予以省略或簡化。

十一、併筆：行書中，常將楷書的二筆併為一筆書寫。

十二、疊筆：連筆時，筆畫運行重疊的部分。

十三、運筆的節奏：筆畫運行時，輕、重、快、慢交替變化，形成一種節奏感。

接筆	帶筆	意連	形連	虛筆	實筆	游絲	連筆	名詞
帶筆 接筆 以 帶筆→接筆 京		形連 不 意連 不		實筆 仁 虛筆 虛筆 上 實筆		川 平	吉 好	例字

運筆的節奏	疊筆	併筆	省筆	方折	圓轉	名詞
重→ 春 •停 慢→ •停 輕→ 風 •停 快	六 右	安 故	門 鳥	五 中	之 及	例字

Part 3

行處皆留，留處皆行──
行書基礎篇

行書筆畫間有相互呼應的關係，初學行書必須從二個
筆法的連筆做有系統、有步驟的練習。
繞圈圈的字：行書的連筆經常會有繞洞的動作，而形
成字有圈圈的造型，但注意大小及形狀不要一樣。

一、橫的連筆

橫上連懸針　　　　橫上連豎　　　　　橫連橫

橫連點　　　　橫下連豎（二）　　　　橫下連豎（一）

了	了	了	了	丁	丁
了	了	了	了	丁	丁
了	了	了	了	丁	丁
了	了	了	了	丁	丁

横連斜鉤　　　　横連横折鉤　　　　横連豎鉤

意•練行書 冠軍老師教你行書美字

| 橫下連撇 | | 橫上連撇 | | 橫連豎曲鉤 | |

二、豎的連筆

豎連懸針　　　　　豎連豎　　　　　橫連撇挑

16

豎下連橫　　　豎上連橫（二）　　　豎上連橫（一）

豎連豎鉤　　　　　豎連橫鉤　　　　　豎連點

惠‧練行書 冠軍老師教你行書美字

豎連挑　　　豎連橫折鉤（二）　　　豎連橫折鉤（一）

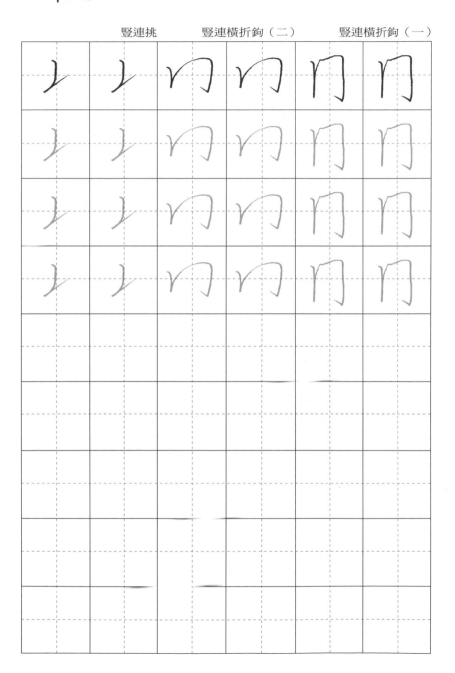

豎連橫折（二）		豎連橫折（一）		豎連橫撇	
つ	つ	η	η	㇆	㇆
つ	つ	η	η	㇆	㇆
つ	つ	η	η	㇆	㇆
つ	つ	η	η	㇆	㇆

三、點的連筆

點上連豎		點連橫		點連點	
中	中	二	二	ハ	ハ
中	中	二	二	ハ	ハ
中	中	二	二	ハ	ハ
中	中	二	二	ハ	ハ

點連橫折鉤（二）　　　　點連橫折鉤（一）　　　　　點下連豎

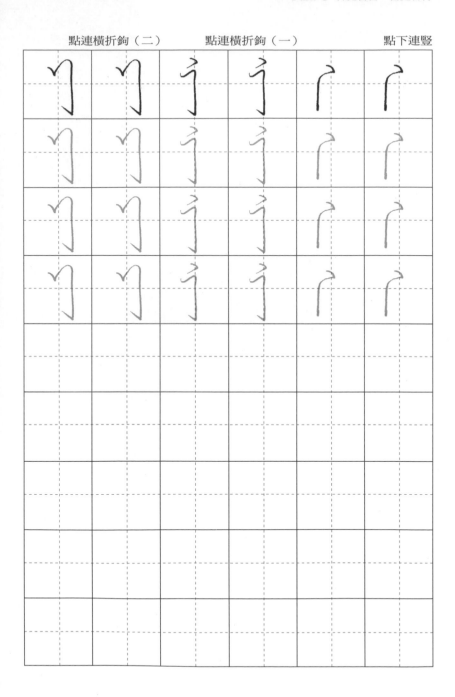

點連撇（一）　　　　　點連豎挑　　　　　點連挑

四、鉤的連筆

橫鉤連橫		點連橫折	點連撇（二）

フ	フ	彳	彳	ﾉ	ﾉ
フ	フ	彳	彳	ﾉ	ﾉ
フ	フ	彳	彳	ﾉ	ﾉ
フ	フ	彳	彳	ﾉ	ﾉ

橫鉤連撇頓點		橫鉤下連豎		橫鉤上連豎	
史	史	了	了	中	中
史	史	了	了	中	中
史	史	了	了	中	中
史	史	了	了	中	中

		豎鉤連挑		豎鉤連點		橫鉤連撇

恒・練行書 冠軍老師教你行書美字

彎鉤連撇　　彎鉤連橫　　豎鉤連撇

横折鉤連豎　　　横折鉤連横（二）　　　横折鉤連横（一）

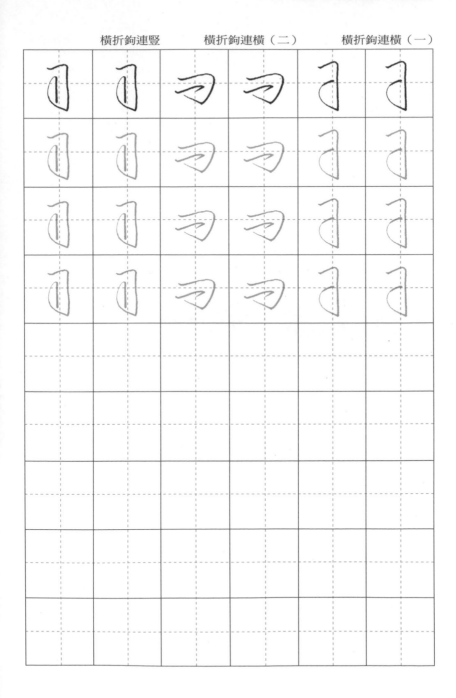

橫折鉤連撇		橫折鉤連點		橫折鉤連懸針	
力	力	つ	つ	巾	巾
力	力	つ	つ	巾	巾
力	力	つ	つ	巾	巾
力	力	つ	つ	巾	巾

臥鉤連點　　　　豎曲鉤連點　　　　斜鉤連撇

五、挑的連筆

挑連豎曲鉤　　　　　挑連豎　　　　　挑連橫

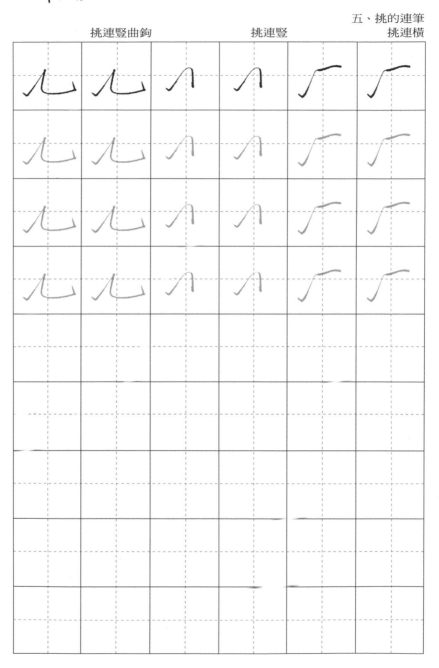

六、撇的連筆

撇連撇　　　　　　撇挑連點　　　　　　豎挑連撇

夕	夕	山	山	レ	レ
夕	夕	山	山	レ	レ
夕	夕	山	山	レ	レ
夕	夕	山	山	レ	レ

撇連豎（一）　　　　撇連橫（二）　　　　撇連橫（一）

撇連長頓點		撇連豎（三）		撇連豎（二）	
ㄨ	ㄨ	彳	彳	亻	亻
ㄨ	ㄨ	彳	彳	亻	亻
ㄨ	ㄨ	彳	彳	亻	亻
ㄨ	ㄨ	彳	彳	亻	亻

34

意·練行書 冠軍老師教你行書美字

撇連橫鉤		撇連點（二）		撇連點（一）
ㄴ	ㄴ	八	八	乀 乀
ㄴ	ㄴ	八	八	乀 乀
ㄴ	ㄴ	八	八	乀 乀
ㄴ	ㄴ	八	八	乀 乀

35

撇連橫折鉤　　　　撇連彎鉤　　　　撇連豎鉤

惹·練行書 冠軍老師教你行書美字

撇連橫斜鉤　　　撇連橫曲鉤　　　撇連豎曲鉤

撇連捺（二）　　　　撇連捺（一）　　　　　　撇連挑

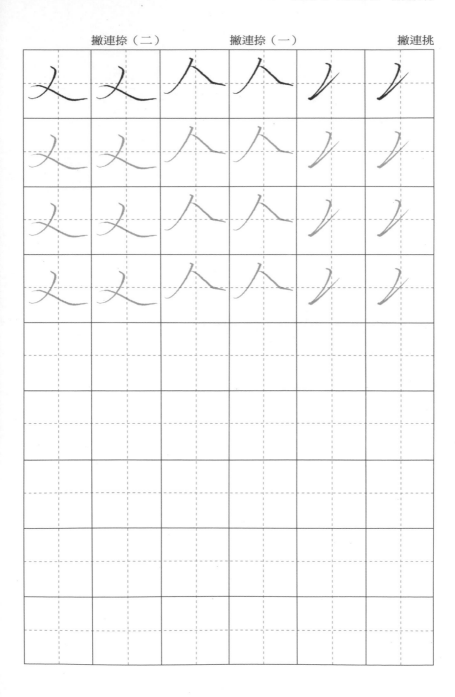

捺連點 （捺縮為長頓點）		捺連豎 （捺縮為長頓點）		七、捺的連筆 捺連橫	

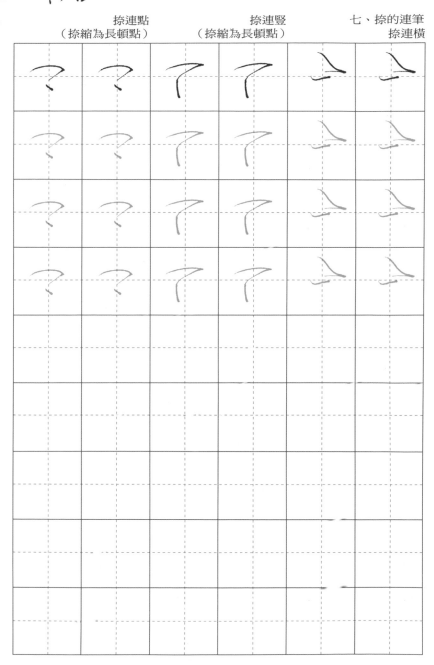

八、橫折、豎折的連筆

豎折連豎　　　　橫折連橫　　　橫折連橫折

ㄩ	ㄩ	フ	フ	ヲ	ヲ
ㄩ	ㄩ	フ	フ	ヲ	ヲ
ㄩ	ㄩ	フ	フ	ヲ	ヲ
ㄩ	ㄩ	フ	フ	ヲ	ヲ

忘‧練行書 冠軍老師教你行書美字

一、橫的連筆與例字

二	二	二	二	二	二
天	天	天	平	平	平

		天			平
		天			平
		天			平
		天			平
		天			平
		天			平
		天			平

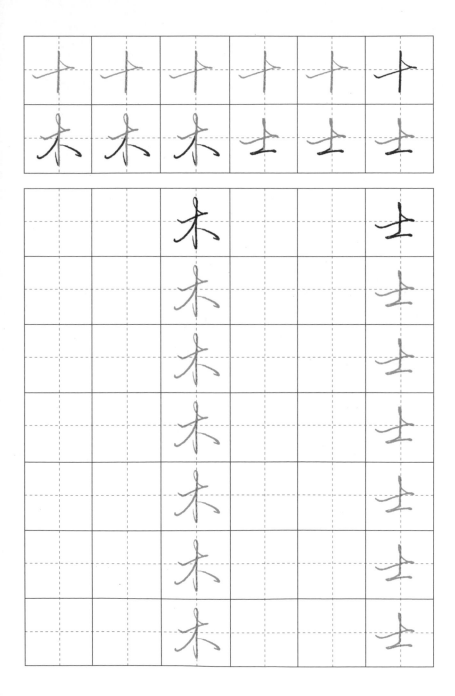

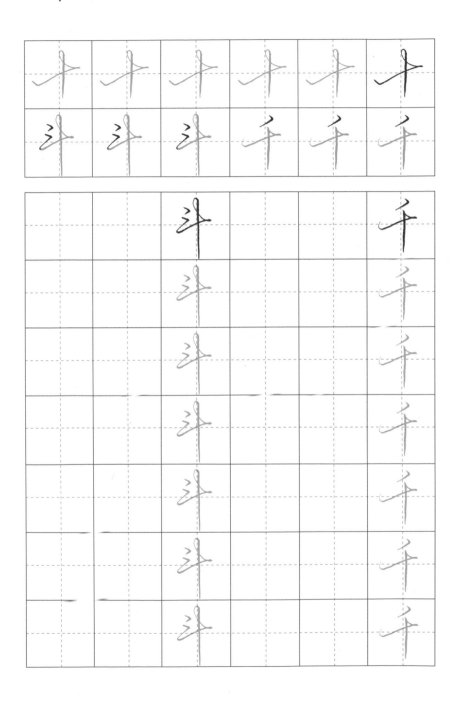

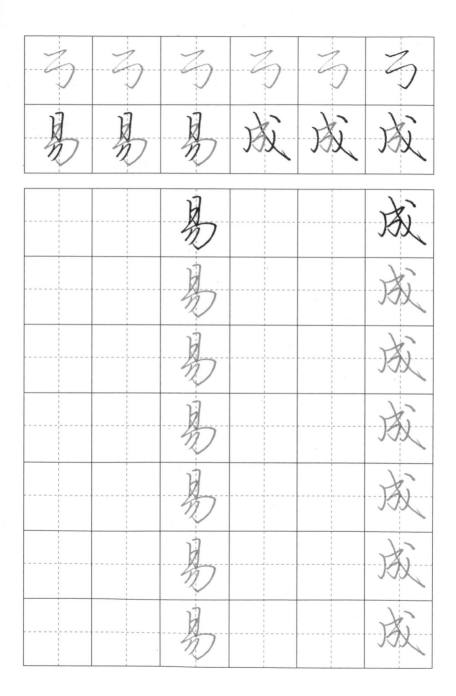

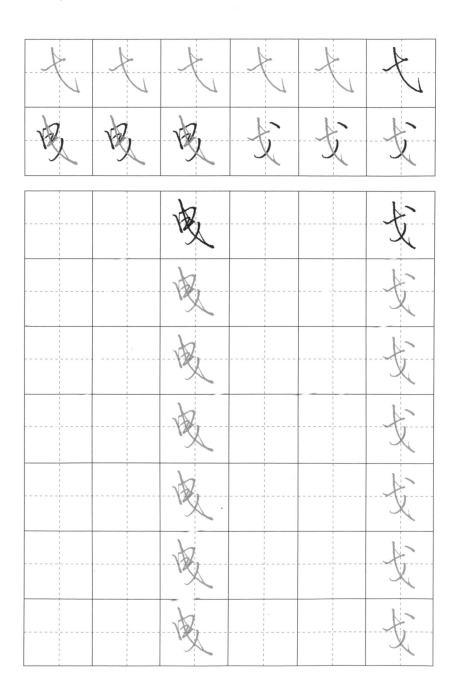

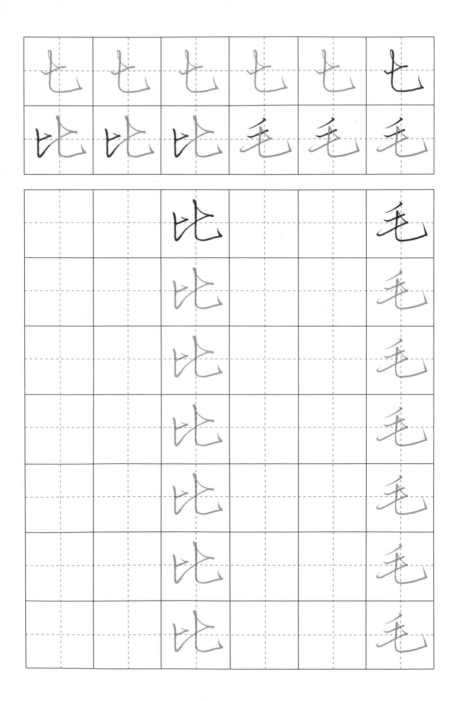

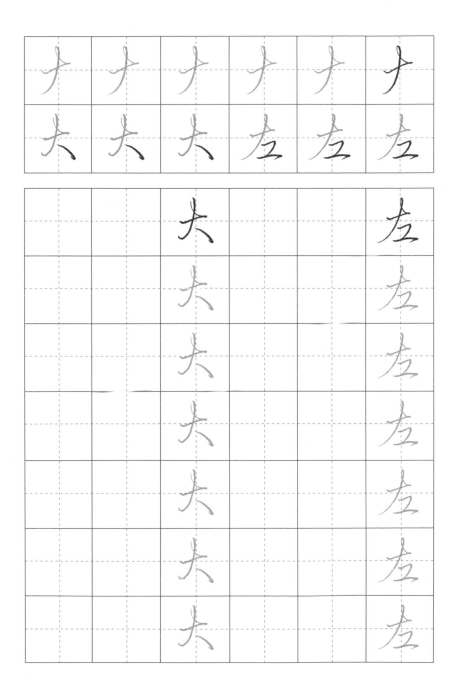

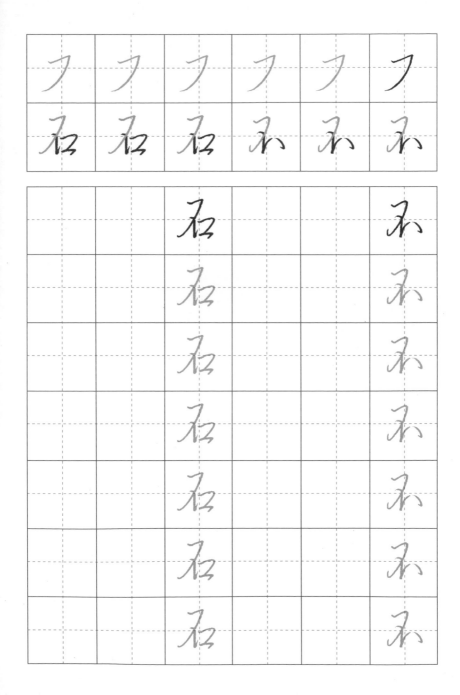

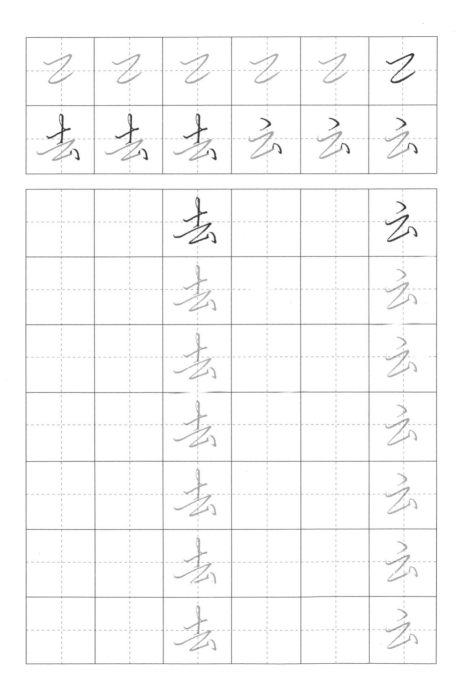

二、豎的連筆與例字

川	川	川	川	川	川
其	其	其	那	那	那

		其			那
		其			那
		其			那
		其			那
		其			那
		其			那
		其			那

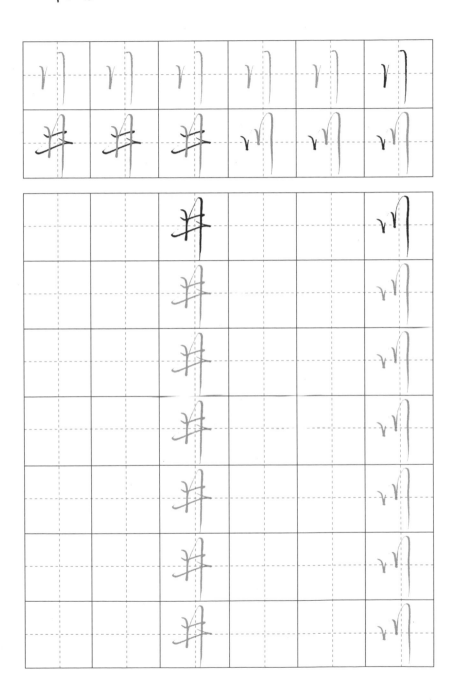

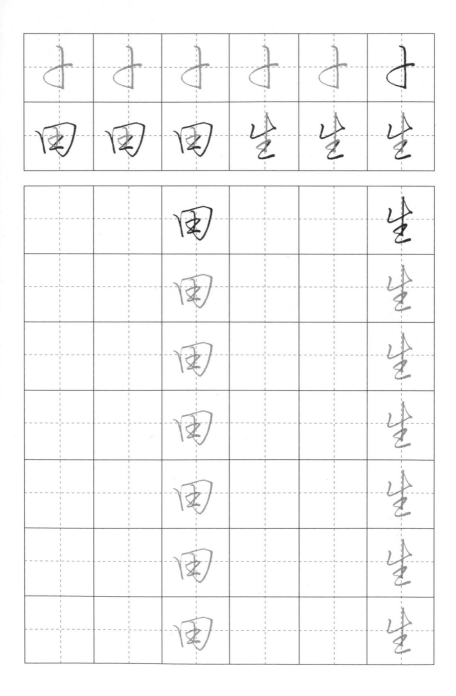

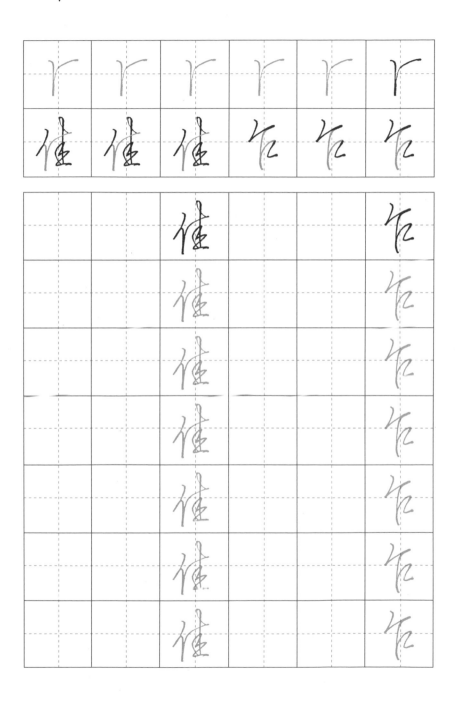

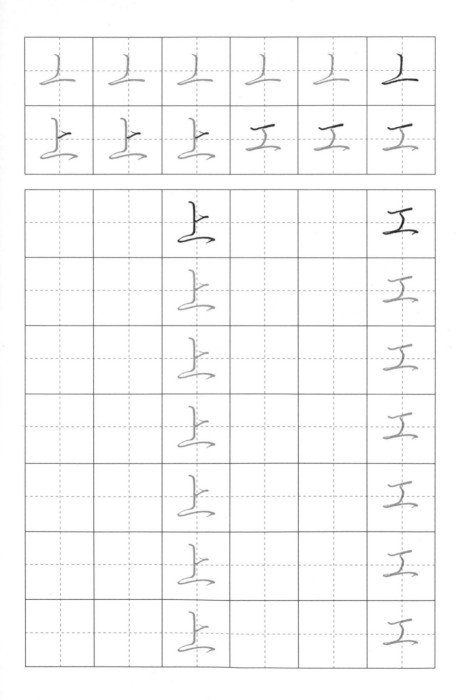

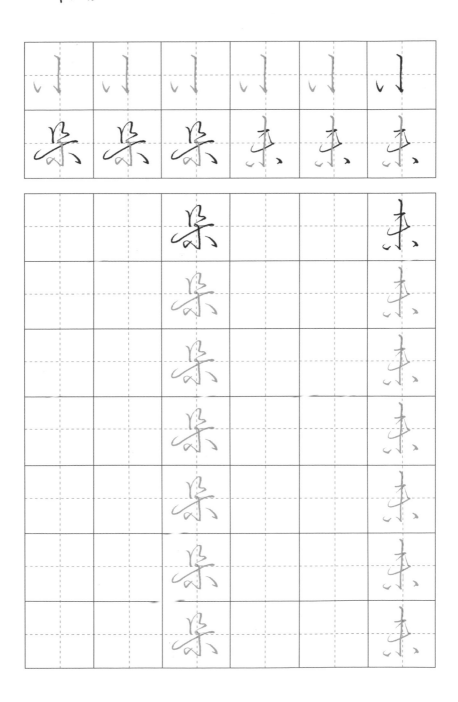

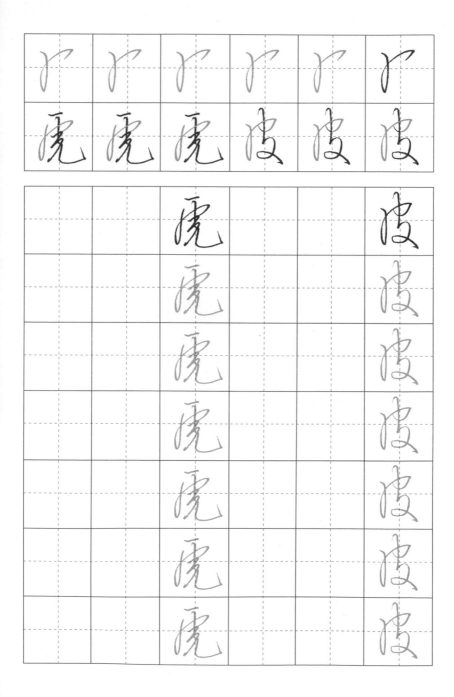

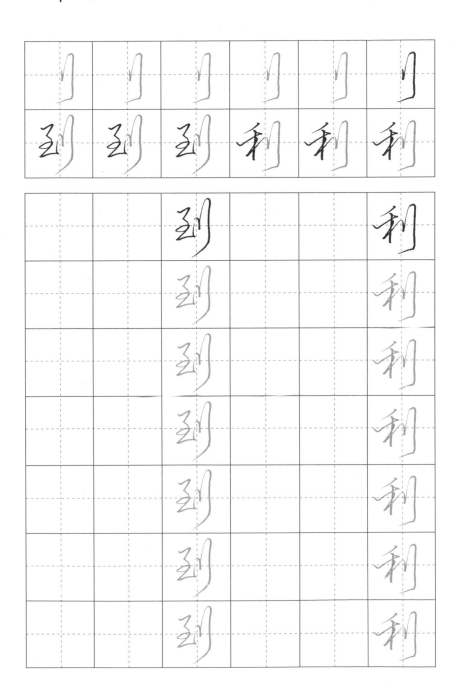

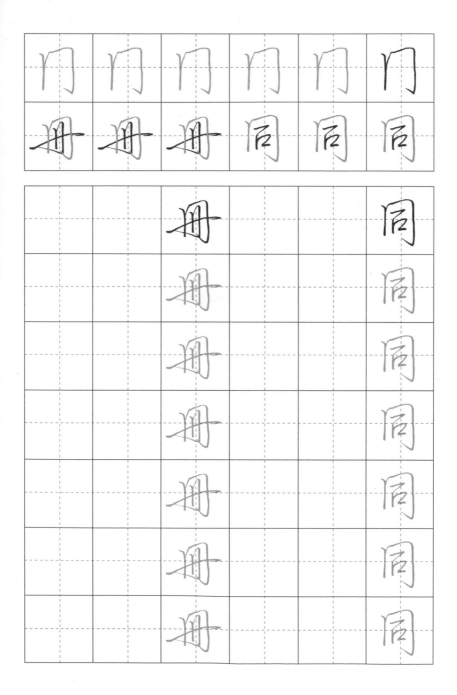

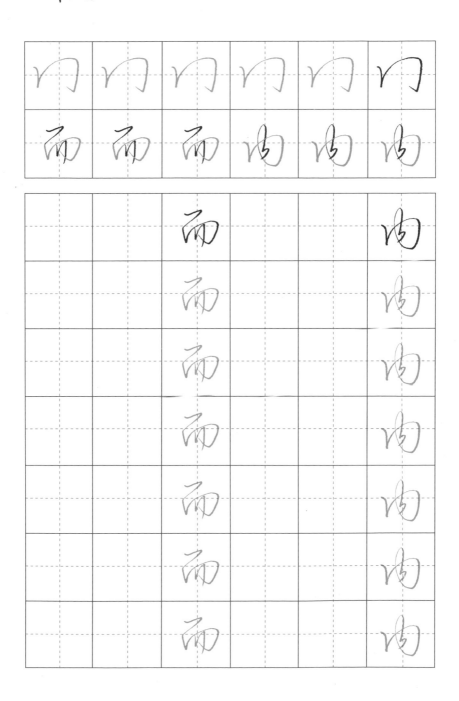

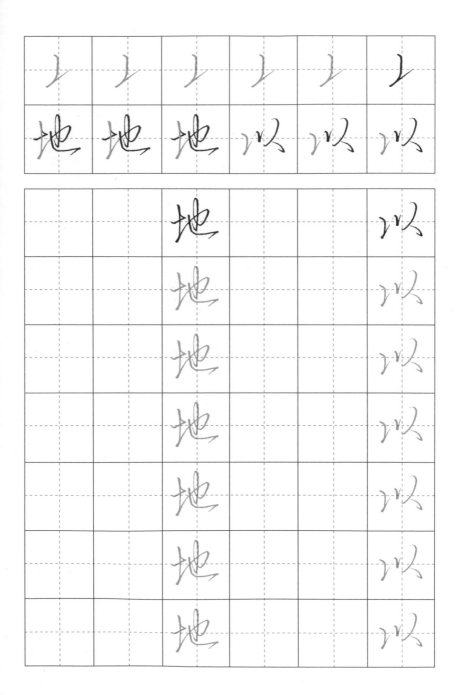

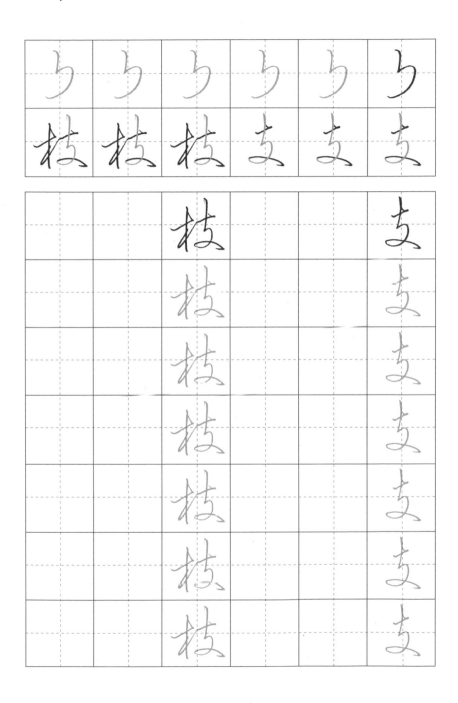

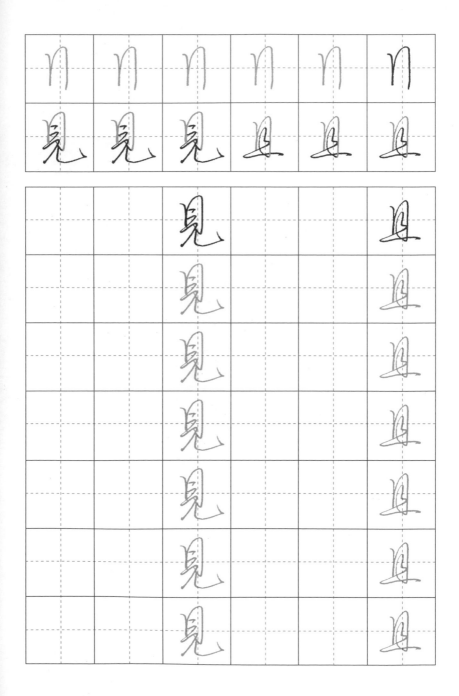

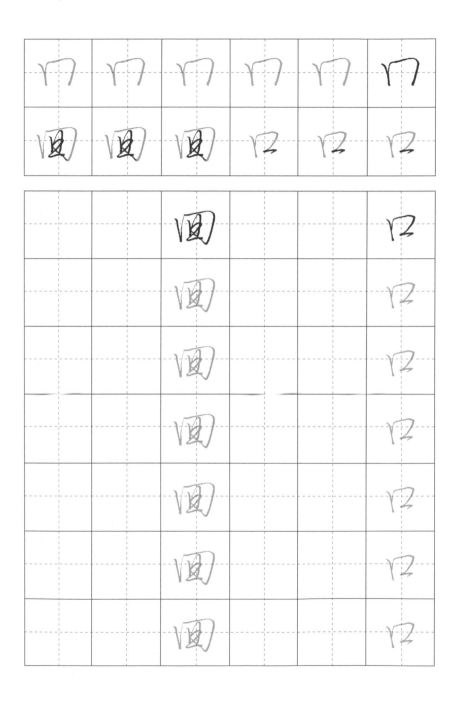

三、點的連筆與例字

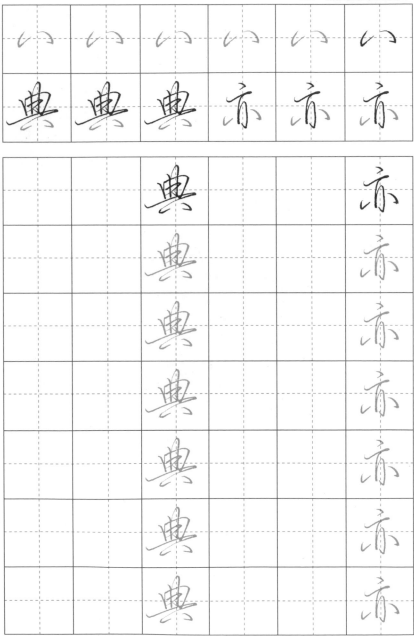

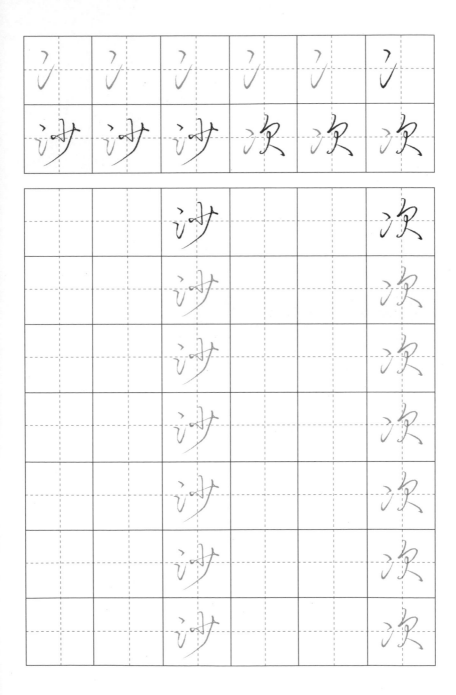

ì	ì	ì	ì	ì	ì
記	記	記	记	记	记

		記			记
		記			记
		記			记
		記			记
		記			记
		記			记
		記			记

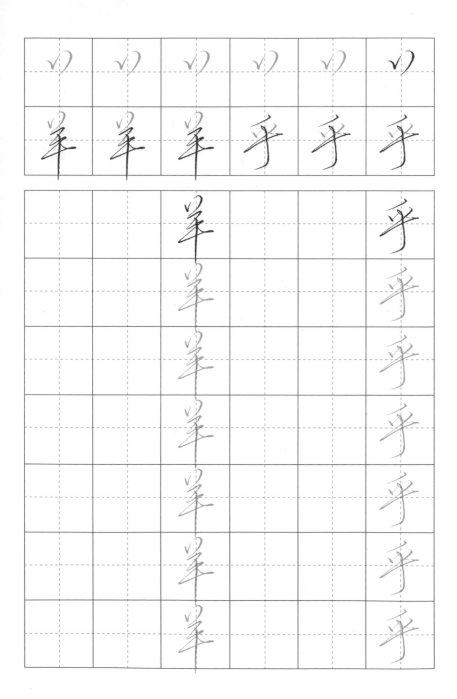

為 為 為 絽 絽 絽

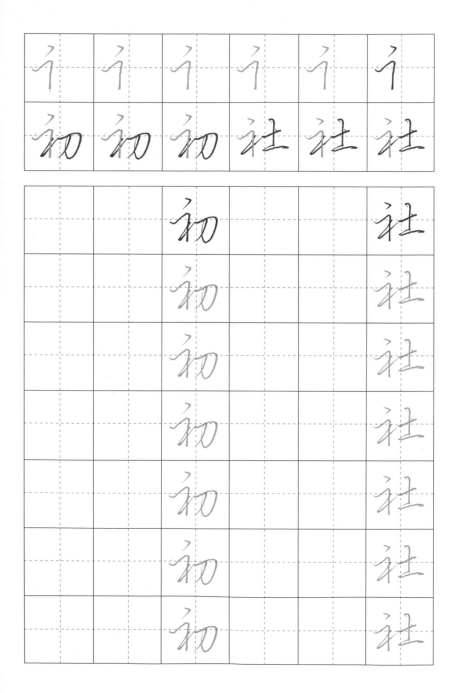

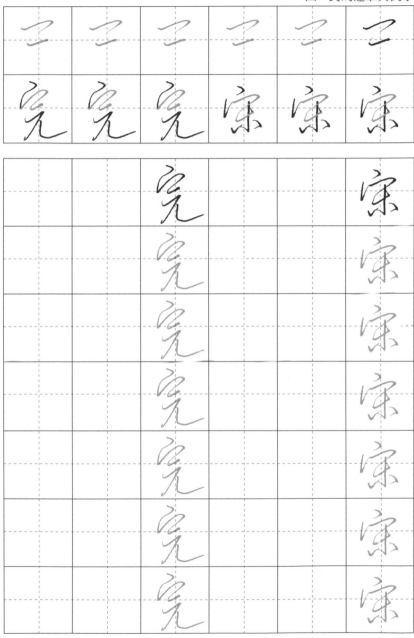

了	了	了	了	了	了
欣	欣	欣	欠	欠	欠

		欣			欠
		欣			欠
		欣			欠
		欣			欠
		欣			欠
		欣			欠
		欣			欠

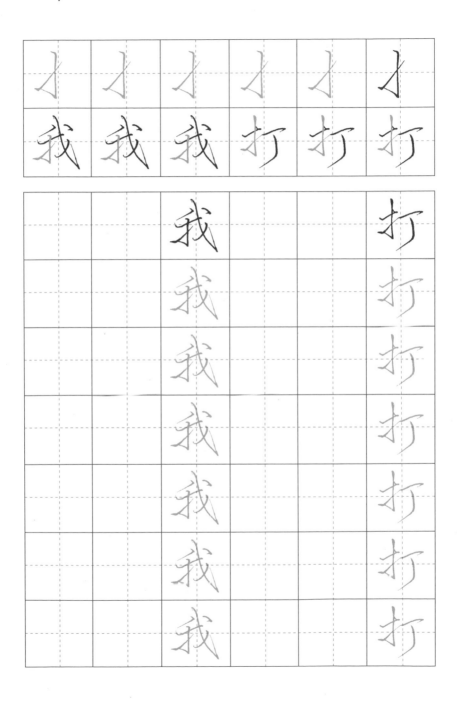

意·練行書 冠軍老師教你行書美字

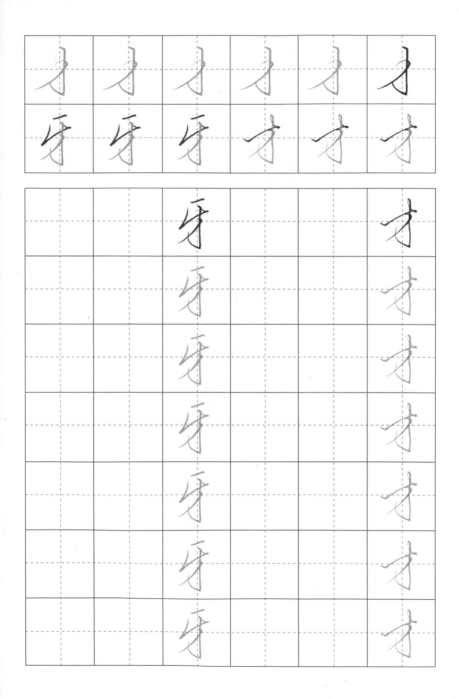

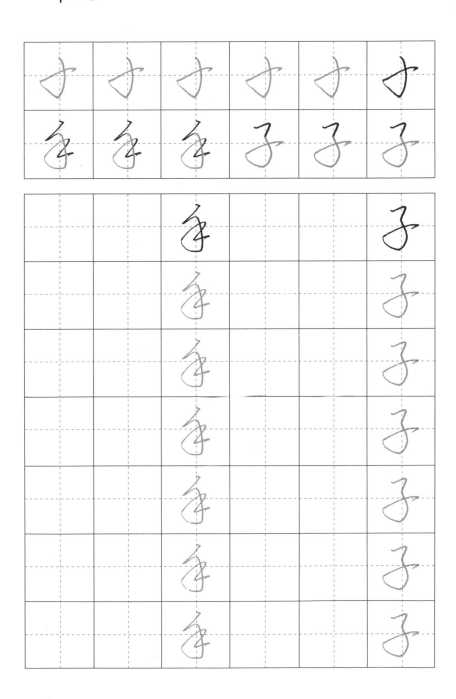

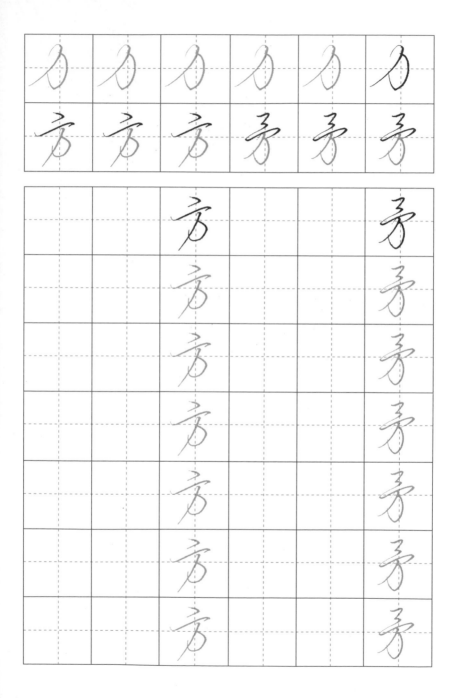

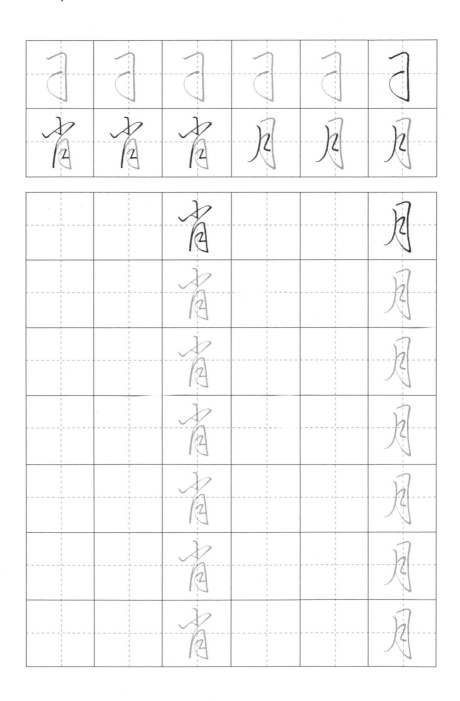

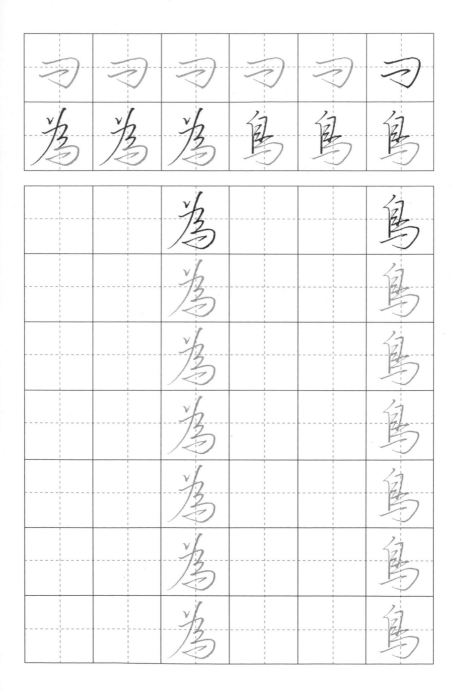

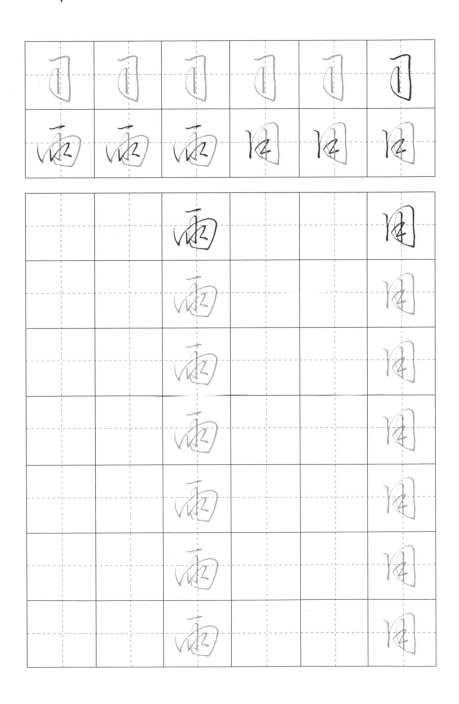

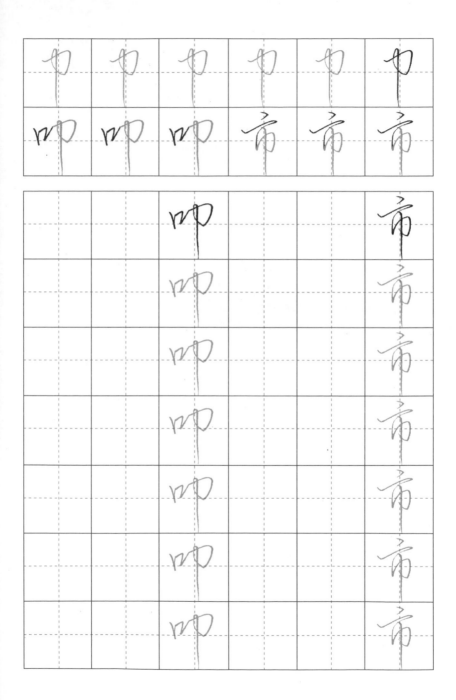

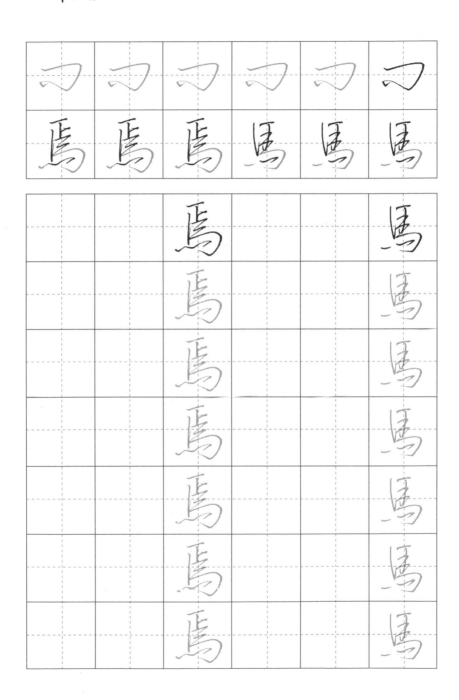

力　力　力　力　力　力

助　助　助　加　加　加

助　　　　　加

助　　　　　加

助　　　　　加

助　　　　　加

助　　　　　加

助　　　　　加

助　　　　　加

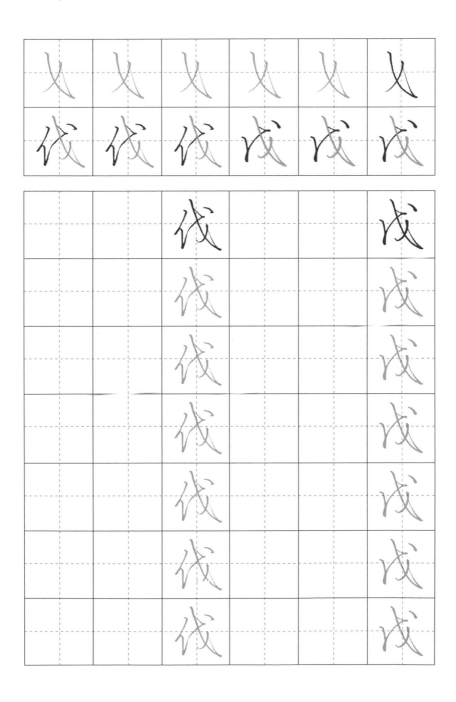

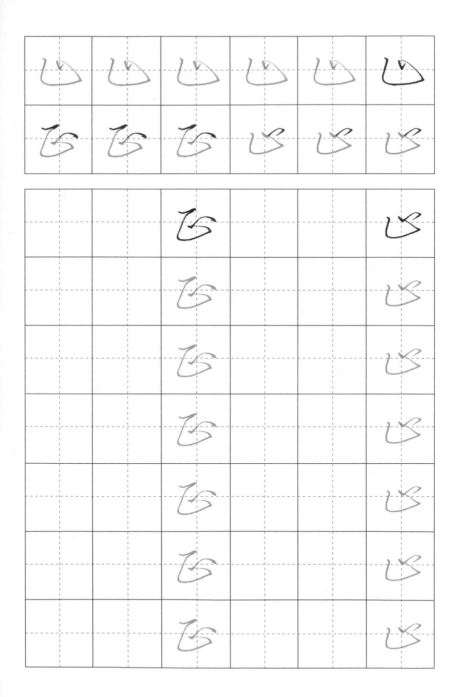

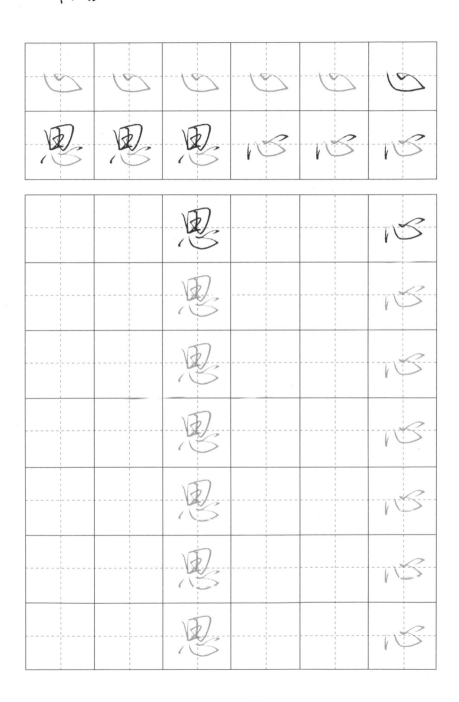

五、挑的連筆與例字

		法			杖
		法			杖
		法			杖
		法			杖
		法			杖
		法			杖
		法			杖
		法			杖

多　多　多　形　形　形

彳	彳	彳	彳	彳	彳
行	行	行	仁	仁	仁

		行			仁
		行			仁
		行			仁
		行			仁
		行			仁
		行			仁
		行			仁

意‧練行書 冠軍老師教你行書美字

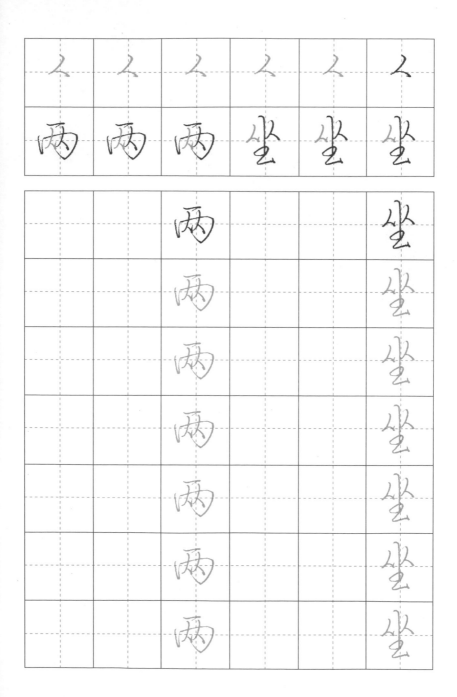

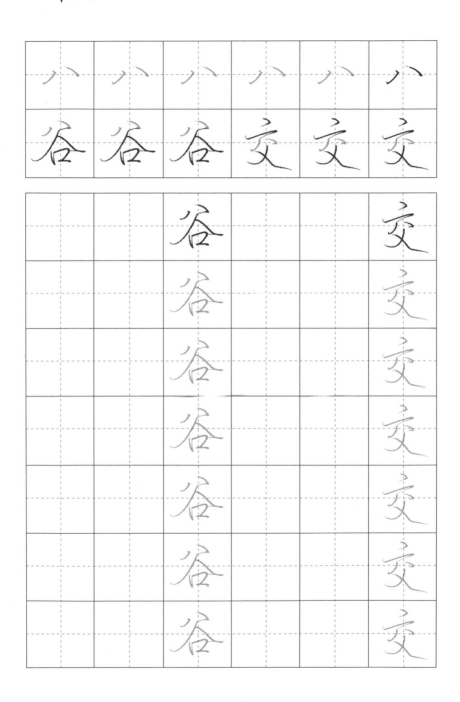

吹 吹 吹 你 你 你

吹

你

吹

你

吹

你

吹

你

吹

你

吹

你

吹

你

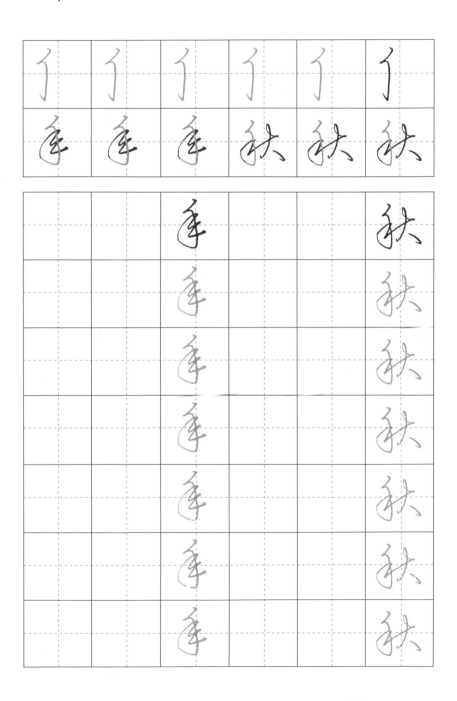

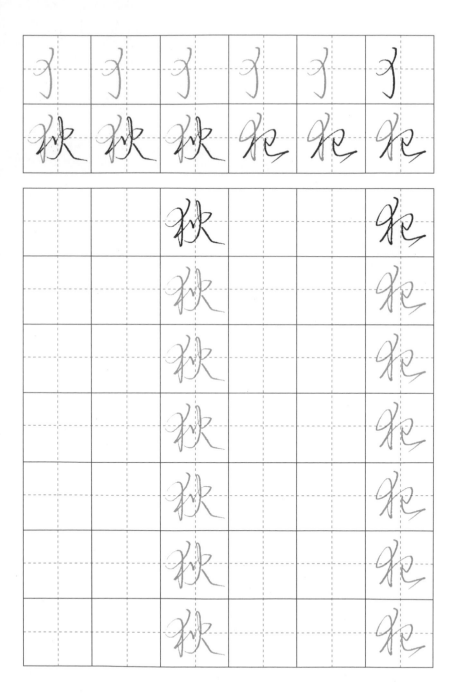

勹 勹 勹 勹 勹 勹

匀 匀 匀 勿 勿 勿

匀 勿

匀 勿

匀 勿

匀 勿

匀 勿

匀 勿

匀 勿

九	九	九	九	九	九
仇	仇	仇	旭	旭	旭

		仇			旭
		仇			旭
		仇			旭
		仇			旭
		仇			旭
		仇			旭
		仇			旭

ﾉ	ﾉ	ﾉ	ﾉ	ﾉ	ﾉ
衫	衫	衫	林	林	林

		衫			林
		衫			林
		衫			林
		衫			林
		衫			林
		衫			林
		衫			林

七、捺的連筆與例字

了	了	了	了	了	了
格	格	格	各	各	各

		格			各
		格			各
		格			各
		格			各
		格			各
		格			各
		格			各

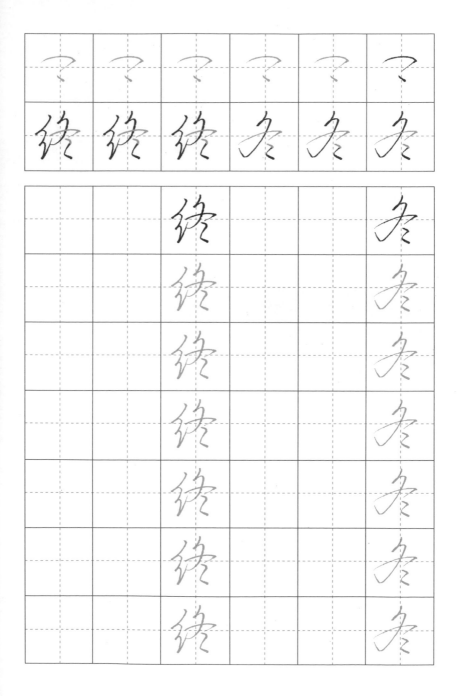

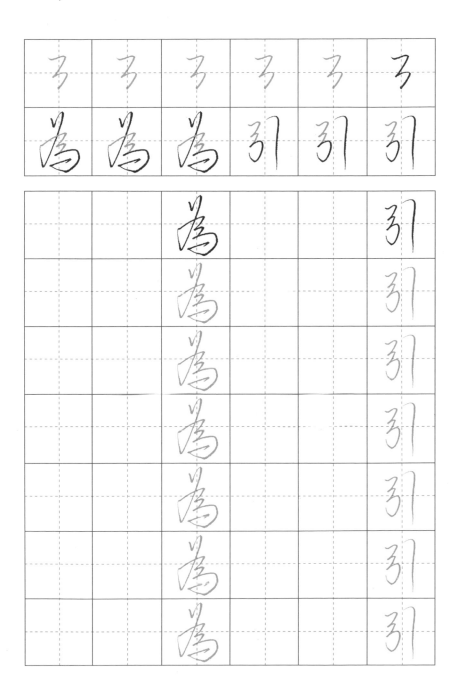

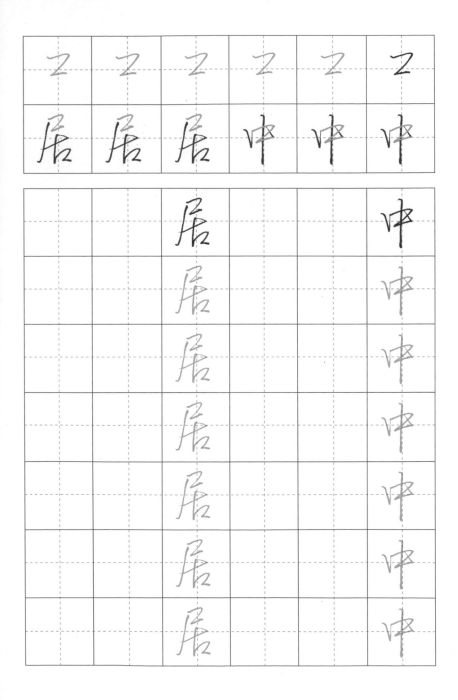

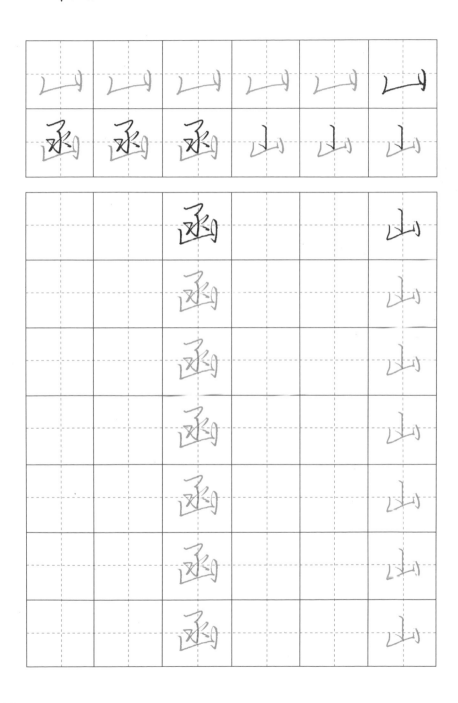

繞圈字

雯	習	室	河	生	頁
雯	習	室	河	生	頁
雯	習	室	河	生	頁
雯	習	室	河	生	頁

Part 4

千姿百態躍於紙——
行書常用部首篇

行書中同一部首往往有多種形態變化。
本篇舉一最常書寫的態樣,並與楷書相互對照,以了
解連筆的變化歷程。

決 決 決 決

1
2 氵
3

連筆

挑向上
以連右

冷 冷 冷 冷

1
冫
2

帶筆
接筆

挑向上
以連右

徐		
徐		
徐	疊筆 ← 帶筆以連右	

傍		
傍		
傍	疊筆 ← 帶筆以連右	

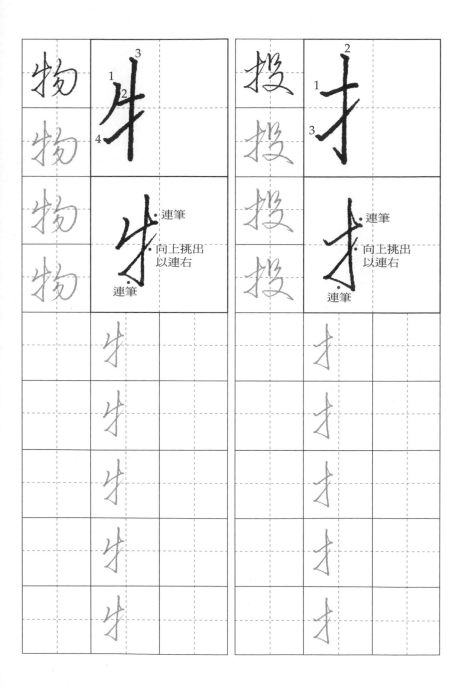

連筆

向上挑出
以連右

連筆

連筆

向上挑出
以連右

連筆

恵・練行書 冠軍老師教你行書美字

部		阝	院	阝
部			院	
部		連筆 阝 圓轉向上	院	圓轉意連 阝 圓轉 帶筆以連右
部			院	

133

脆 脆 脆 脆

月

2
1 3
4

月

連筆
挑出以連右

帶筆

月
月
月
月
月

眼 眼 眼 眼

月

2
1 3
4

月

連筆
挑出以連右

帶筆

月
月
月
月
月

裡		
裡		
裡	形連 撇連挑 向上以連右	
裡		

福		
福		
福	接筆 帶筆 撇連挑 向上以連右	
福		

城	土 2 1 3		攻	工 1 2 3	
城			攻		
城	连筆 向上挑出 以連右		攻	方折 向上挑出 以連右	
城			攻		

意·練行書 冠軍老師教你行書美字

好	**女** 1 2 3	孩	**孒** 1 2 3
好		孩	
好	連筆 · 挑出以連右 **女** · 連筆	孩	**孒** · 挑出以連右 · 圓轉 · 連筆
好		孩	
	女		孒
	女		孒
	女		孒
	女		孒
	女		孒

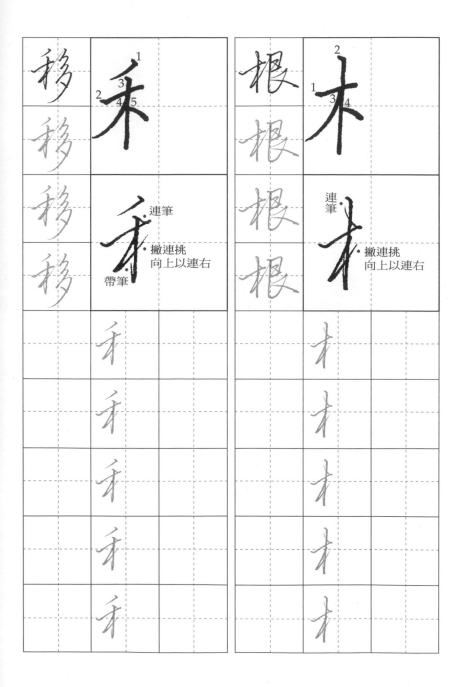

連筆

撇連挑
向上以連右

帶筆

連筆

撇連挑
向上以連右

	立			狗	牙	
站	1 2 3 4 5			狗	1 2 3	
站				狗		
站	帶筆 接筆 連筆 挑出以連右			狗	意連 撇連挑 向上以連右	
站				狗		

砂 砂 砂 砂

石
1
2
4
3 5

意
連

石
圓轉向上
挑出以連右

石 石 石 石 石

吃 吃 吃 吃 吃

口
1
2
3

連
筆

口

口 口 口 口 口

賀

貝

疊筆
帶筆
連筆

皎

白

連筆
挑出以連右

帶筆

笑	¹² ⁴⁵ 竹 ³ ⁶	花	¹ ⁴ 艸 ² ³
笑		花	
笑 笑	意 連 𥫗 帶筆以接下	花 花 花	連 筆 艹 帶 筆
	𥫗		艹
	𥫗		艹
	𥫗		艹
	𥫗		艹
	𥫗		艹

張	弓	彩	彡
張	1 2 3	彩	1 2 3
張		彩	意連 形連
張	疊筆	彩	

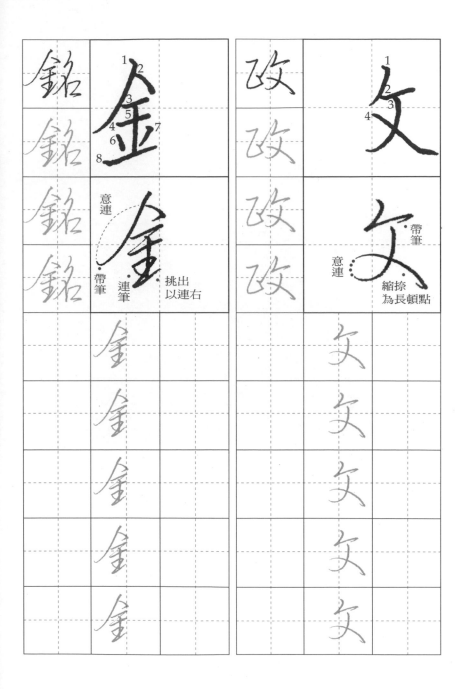

銘

金

意連
帶筆 連筆 挑出
以連右

改

文

意連 帶筆

縮捺
為長頓點

	气 1 2 3 4		知 矢 1 2 4 5 3
氣 氣 氣 氣	气 帶筆 帶筆 接筆	知 知 知 知	矢 形連 意連 帶筆 以連右
	气		矢
	气		矢
	气		矢
	气		矢
	气		矢

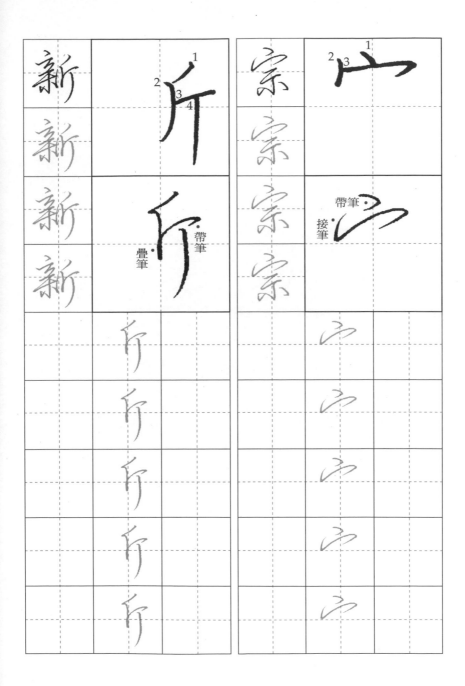

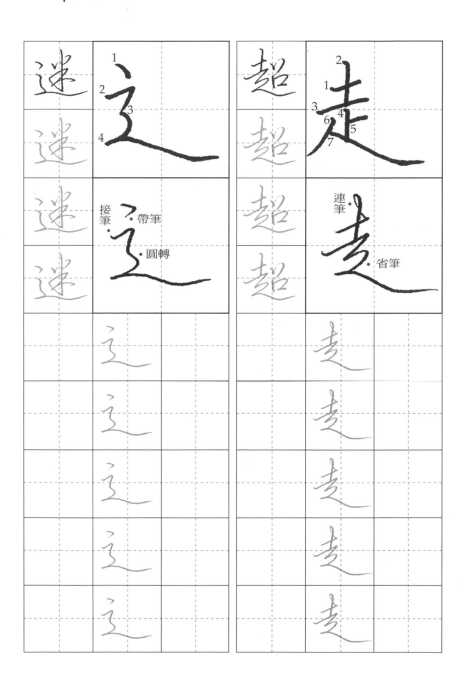

迷 迷 迷 迷

超 超 超 超

接筆·帶筆·圓轉

連筆·省筆

許
許
許
許

言

帶筆
接筆
連筆
省筆
向上挑出以連右

言
言
言
言
言

閑
閑
閑
閑

門

接筆
連筆
筆勢先下
再接上
省筆圓轉直下

門
門
門
門

雨 / 路

雨

帶筆
接筆
併筆　　併筆
以撇帶出
以接下

路

挑出以連右
省筆

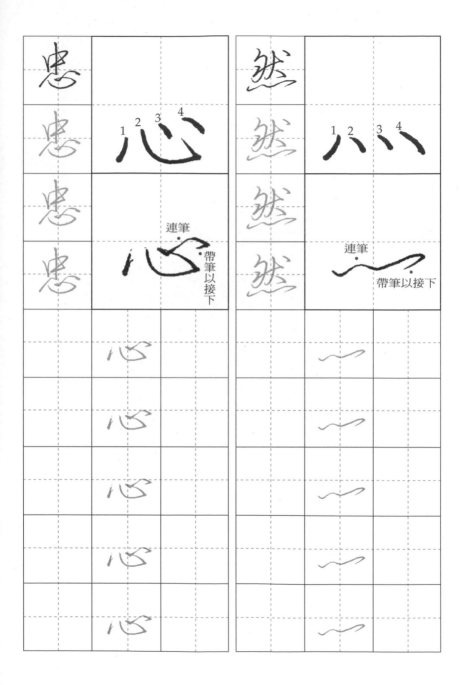

恍	小	
恍		
恍	忄 連筆	改變筆順 以利連筆 · 帶筆以連右
恍		

炊	火	
炊		
炊	火 意連 意連	· 帶筆以連右
炊		

	忄	
	忄	
	忄	
	忄	
	忄	

	火	
	火	
	火	
	火	
	火	

馳	馬		細	糸
馳			細	

改變筆順
以利連筆

四點併筆
向上挑以連右

疊筆

三點併筆
向上挑以連右

美

美

美

美

羊
1 2
3 5
4
6

連筆 2
1 4
3
5
連筆 6

改變筆順
以利連筆

珍

珍

珍

珍

王
1 3
2
4

方折
1 2
3
連筆 4
挑出以連右

改變筆順
以利連筆

Part 5

左右相繫，上下映帶——
合體字連筆要領篇
（分節連筆）

左右合體字：左偏旁的末筆與右偏旁的起筆，要有帶
筆與接筆的關係（形連或意連）。

上下合體字：上方的末筆與下方的起筆，要有帶筆與
接筆的關係（形連或意連）。

獨體字：多採整字連筆，要注意連筆的流暢性。

左右合體字（可依部首、部件分節連筆）

1 2 如	如	1 2 紅	紅	1 2 孔	孔
帶筆連右 如	如	紅	紅 帶筆連右	孔	孔 帶筆連右
	如		紅		孔
	如		紅		孔

上下合體字（可依部首、部件分節連筆）

1 2 夏	夏	1 2 花 3	花	1 2 3 魚	魚
夏 帶筆接下	夏	花 帶筆接下	花	帶筆接下 魚	魚
	夏		花	魚	魚
	夏		花		魚

獨體字（可依筆畫分節連筆）

矛	矛	不	不	云	云
	矛		不		云
	矛		不		云
	矛		不		云

Part **6**

行若游絲，留似拂柳——
字與字相連篇

上一個字的末筆與下一個字的起筆，要呈現帶筆與接
筆的關係，多以形連或意連表現出來。

秋蟬	秋蟬	靜好	靜好	荷香	荷香
	秋蟬 意連		靜好 形連		荷香 意連

赤子之心
赤子之心
松風起
松風起
桂花落
桂花落

赤子之心
意連
形連
意連

松風起
形連
意連

桂花落
意連
形連

Part 7

一引如曲水，一縱似矯龍——
行書應用篇

書寫行書作品，首要打破楷書齊平工整、大小均一的布局，並且掌握以下要領：

一、字形大小要參差錯落。

二、相同的字或點畫，要呈現不同的樣態，以求變化。

三、點畫間及字與字之間，要呈現出帶筆與接筆的關係。

四、字距宜小，行距宜大。

五、安排適當的落款及蓋章空間。

生日快樂

生日快樂

百年好合

百年好合

幸福美滿

幸福美滿

新居誌慶

心想事成

前程似錦

新居誌慶

心想事成

前程似錦

爆竹聲中一歲除春風送暖
入屠蘇千門萬戶瞳瞳日總把
新桃換舊符 王安石元日詩 黃惠瑟

爆竹聲中一歲除春風送暖
入屠蘇千門萬戶瞳瞳日總把
新桃換舊符 王安石元日詩 黃惠瑟

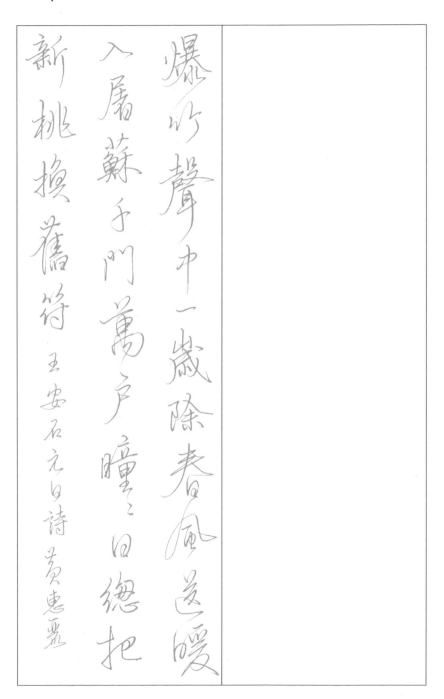

爆竹聲中一歲除　春風送暖
入屠蘇　千門萬戶瞳瞳日　總把
新桃換舊符
　　　王安石元日詩　黃惠鈴

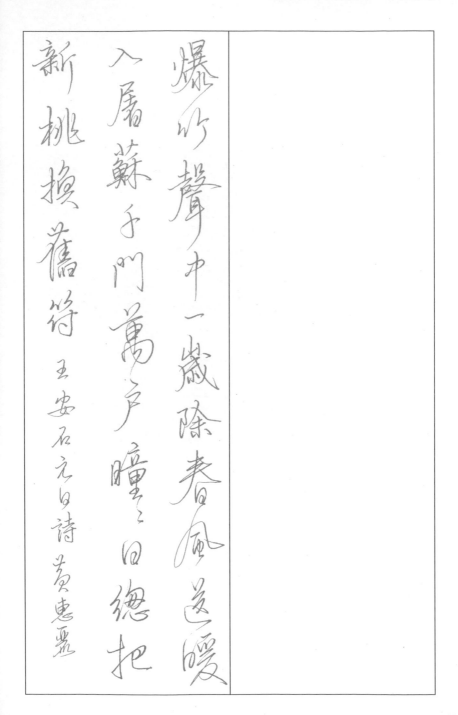

爆竹聲中一歲除 春風送暖
入屠蘇 千門萬戶曈曈日 總把
新桃換舊符 王安石元日詩 黃惠亞

國家圖書館出版品預行編目（CIP）資料

戀‧練行書：冠軍老師教你行書美字 /
黃惠麗作 .-- 第一版 .-- 臺北市：博思
智庫，民 107.12　面；公分
ISBN 978-986-96296-9-0（平裝）
1. 習字範本 2. 行書

943.94　　　　　　　　　　107018021

FIKA 012

戀‧練行書　冠軍老師教你行書美字

作　　　者｜黃惠麗
封面題字｜黃惠麗
主　　　編｜吳翔逸
執行編輯｜陳映羽
美術設計｜蔡雅芬

發 行 人｜黃輝煌
社　　長｜蕭艷秋
財務顧問｜蕭聰傑
出 版 者｜博思智庫股份有限公司
地　　址｜104 臺北市中山區松江路 206 號 14 樓之 4
電　　話｜(02) 25623277
傳　　真｜(02) 25632892

總 代 理｜聯合發行股份有限公司
電　　話｜(02)29178022
傳　　真｜(02)29156275

印　　製｜永光彩色印刷股份有限公司
定　　價｜280 元
第一版第一刷　中華民國 107 年 12 月

ISBN　978-986-96296-9-0
© 2018 Broad Think Tank Print in Taiwan

博思智庫股份有限公司

博思智庫粉絲團　Facebook.com/broadthinktank